미니니
그리기

LINE FRIENDS

✧ 차례 ✧

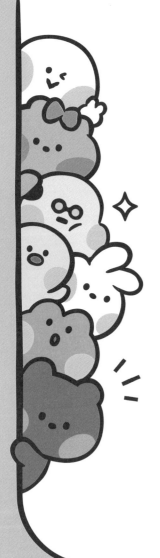

레니니
lenini

감성에 젖어 혼자만의 시간을 즐기면서도 외로움을 느끼는 미니니. 생각은 많지만 정작 행동으로 옮기지는 못해 후회도 많다.

샐리니
selini

매사에 뒤돌아보지 않고 일단 저지르고 보는 편. 갑자기 우울해졌다가도 금세 괜찮아지기도 하는 등 감정의 기복이 있다.

제니니
jenini

평소에는 불러도 절대로 오지 않는 새침쟁이지만, 어느새 나타나서 꾹꾹이를 하는 츤데레다.

코니니
conini

늘 바삐 계획을 세우지만, 자세히 보면 계획적으로 걱정하고 있을 뿐이다. 계획에 차질이 생기면 예민해져서 미니니들과 종종 다투기도 한다.

브니니
bnini

미니니들이 저지른 사고를 수습하는 트러블 서포터. 말을 할 수는 있지만, 생각이 많은 편이다 보니 목소리를 듣기는 힘들다.

무니니
moonini

의도치 않게 일을 망치는데 도가 텄다. 사고를 쳐도 특유의 낙천적인 성격으로 일을 무마한다. 가끔 이유 없이 이해 못할 말과 행동을 하기도 한다.

하찮은 귀여움과 선 넘는 솔직함으로
똘똘 뭉친 미니니들을 만나 볼래?

쵸니니
chonini

예쁜 것, 귀여운 것, 반짝이는 것을 좋아한다. 알 수 없는 미래보다 현실에 충실한 편이다. 엄청난 친화력의 소유자로 처음 보는 미니니들을 소개해 주곤 한다.

드니니
dnini

왜인지 친구들의 도구로 쓰인다. 몸을 쭉 늘려서 막대기, 말아서 공, 또는 열쇠나 연장 모양으로 만들 수 있다. 사실 귀찮아서 누가 뭘 하든 신경 안 쓰는 편이다.

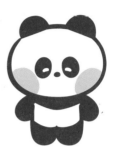

팡니니
pangnini

평소엔 조용하지만 속으로는 장난기가 다분하다. 남을 배려하는 성격 탓에 주로 샌드백 역할을 자처한다. 잠이 많아서 약속에 못 오는 경우가 종종 있다.

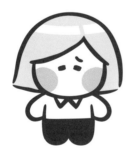

쨈니니
jamnini

매사에 분명한 것을 좋아하고 호불호가 확실하다. 감성적인 레니니와 대책 없는 무니니만 보면 잔소리를 늘어놓지만, 그것도 나름의 애정 표현이다.

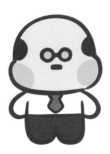

보니니
bonini

유행에 민감하고 남들이 좋다는 건 다 따라해 보지만 어딘가 촌스럽다. 미니니 친구들을 좋아하지만 자신을 귀찮게 할까 봐 속으로만 좋아한다.

 # 그리기 도구 소개

필수 도구

종이

주변에 보이는 모든 종이를
활용해 그림을 그려 봐.
이면지, 연습장, 메모지 등
그림을 그릴 수 있는 종이라면
무엇이든 좋아.

연필

간단한 스케치를
할 때는 연필을 사용해!
수정하기 쉽거든.

지우개

연필의
영원한 단짝! 지우개가
빠질 수 없지.

볼펜

연필로 그린 그림의
선을 그릴 때 사용해.
깔끔한 선을 그릴 수 있어.

네임펜

굵은 선을 그릴 때 사용해!
굵은 선으로 그리면
더 귀여운 느낌이 나.

본격적으로 그림을 그리기 전에
도구부터 챙겨 볼까?

선택 도구

색연필

색칠할 때 빼놓을 수 없는
도구지. 부드러운 색감을
낼 때 사용하면 좋아.

사인펜

선명한 색감을
낼 수 있어. 대체로 얇은
펜촉을 가지고 있지~.

붓펜

먹의 느낌을 내고
싶을 때 사용해! 손글씨
쓸 때에도 최고야.

마카

진하고 굵은 선의 느낌을
낼 때 사용해! 납작하고
둥근 촉을 가지고 있지.

수채화 물감

물을 많이 섞으면
연하게, 적게 섞으면
진하게 표현할 수 있어.

오일 파스텔

주로 회화를 할 때 사용해.
색을 더할수록 수정이
어려워지지.

포스터물감

선명한 색을
표현하고 싶을 때
사용해.

1장

하찮고 찌끔한
미니니들

레니니

#INFP
#프로낭만러
#집이제일좋아

❶ 동글동글 동그란 얼굴을
그려 봐.

❷ 오목조목 이목구비를
그려 줘.

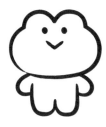

❸ 귀여운 팔과 다리를
그려 봐.

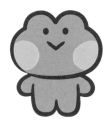

✧ 완성! ✧

샐리니

#ENFP
#마이웨이
#식탐왕

❶ 동글동글 동그란 얼굴을
그려 봐.

❷ 오목조목 이목구비를
그려 줘.

❸ 귀여운 팔과 다리를
그려 봐.

✧ 완성! ✧

레니니와 샐리니를 따라 그린 뒤,
사랑스러운 미니니들을 색칠해 봐.

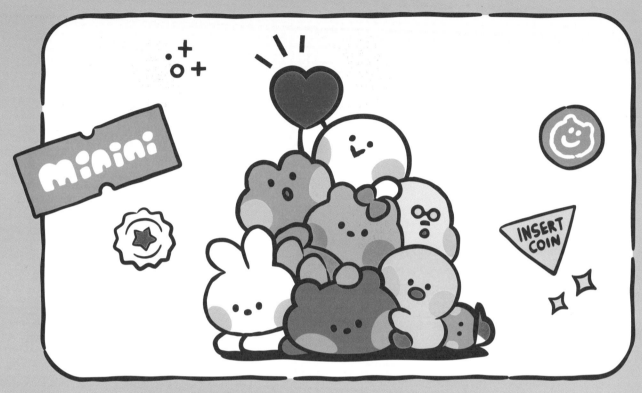

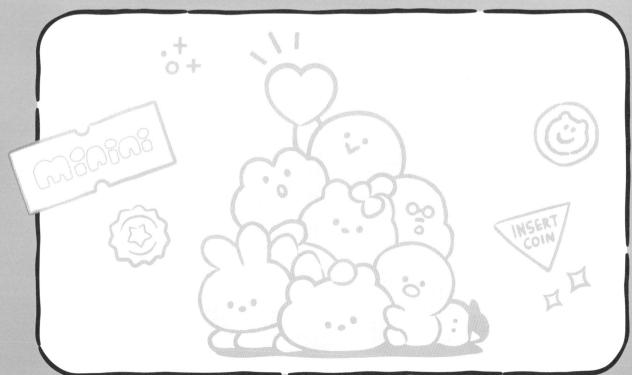

 # 미니니들을 소개합니다 ② 제니니 & 코니니

제니니

#INTP
#고집쟁이
#포커페이스

① 동글동글 동그란 얼굴을
그려 봐.

② 오목조목 이목구비를
그려 줘.

③ 귀여운 팔과 다리를
그려 봐.

✧ 완성! ✧

코니니

#ENFJ
#열정만수르
#걱정도계획적으로

① 동글동글 동그란 얼굴을
그려 봐.

② 오목조목 이목구비를
그려 줘.

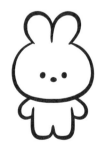

③ 귀여운 팔과 다리를
그려 봐.

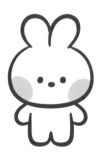

✧ 완성! ✧

제니니와 코니니를 따라 그린 뒤,
사랑스러운 미니니들을 색칠해 봐.

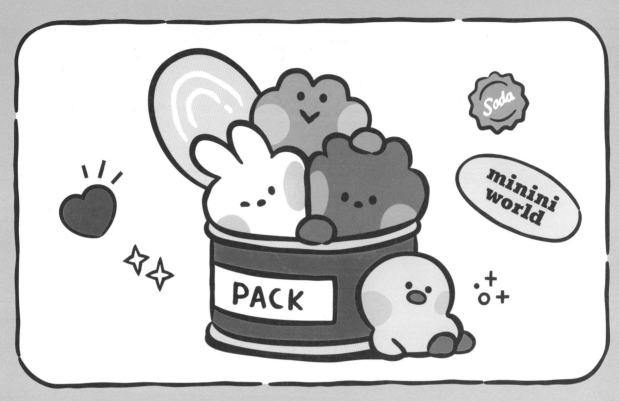

 # 미니니들을 소개합니다 ③ 브니니 & 무니니

브니니

#INTJ
#트러블서포터
#해결사

① 동글동글 동그란 얼굴을
그려 봐.

② 오목조목 이목구비를
그려 줘.

③ 귀여운 팔과 다리를
그려 봐.

✧ 완성! ✧

무니니

#ENFP
#어디로튈지모름
#엉뚱미

① 동글동글 동그란 얼굴을
그려 봐.

② 오목조목 이목구비를
그려 줘.

③ 귀여운 팔과 다리를
그려 봐.

✧ 완성! ✧

 브니니와 무니니를 따라 그린 뒤,
사랑스러운 미니니들을 색칠해 봐.

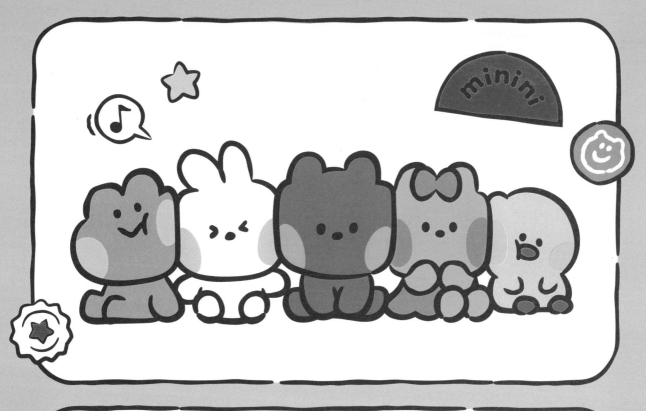

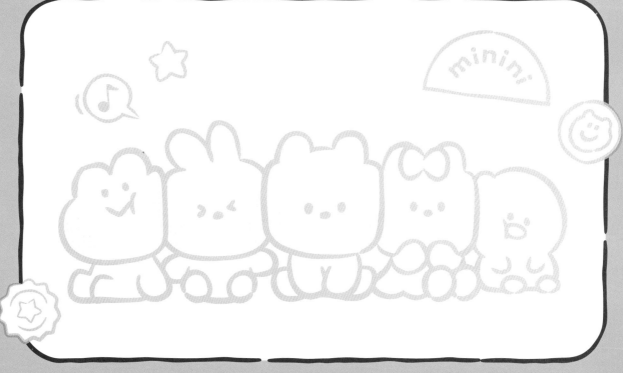

미니니들을 소개합니다 ④ 초니니 & 드니니

① 동글동글 동그란 얼굴을
그려 봐.

② 오목조목 이목구비를
그려 줘.

초니니

#ESTP
#친구부자
#리액션부자

③ 귀여운 팔과 다리를
그려 봐.

✧ 완성! ✧

① 동글동글 동그란 얼굴을
그려 봐.

② 오목조목 이목구비를
그려 줘.

드니니

#ISTP
#귀차니즘
#말랑콩떡

③ 귀여운 팔과 다리를
그려 봐.

✧ 완성! ✧

 초니니와 드니니를 따라 그린 뒤,
사랑스러운 미니니들을 색칠해 봐.

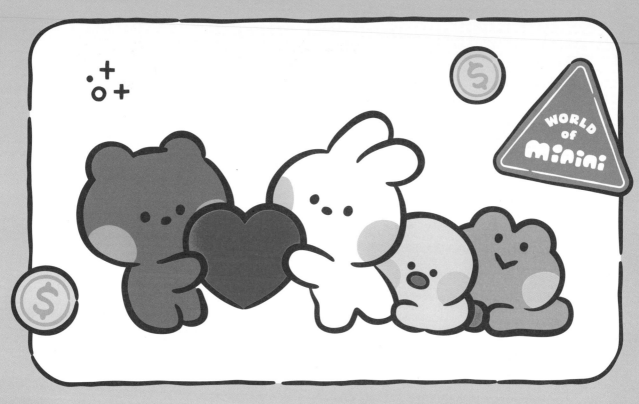

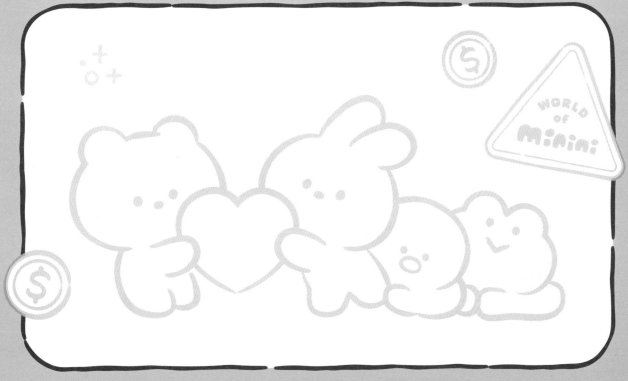

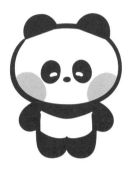

팡니니

#ISFJ
#귀여운허당
#대책없이긍정적

① 동글동글 동그란 얼굴을
그려 봐.

② 오목조목 이목구비를
그려 줘.

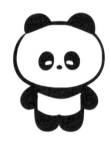

③ 귀여운 팔과 다리를
그려 봐.

✧ 완성! ✧

젬니니

#ESTJ
#자기애충만
#팩폭전문가

① 동글동글 동그란 얼굴을
그려 봐.

② 오목조목 이목구비를
그려 줘.

③ 귀여운 팔과 다리를
그려 봐.

✧ 완성! ✧

팡니니와 젬니니를 따라 그린 뒤,
사랑스러운 미니니들을 색칠해 봐.

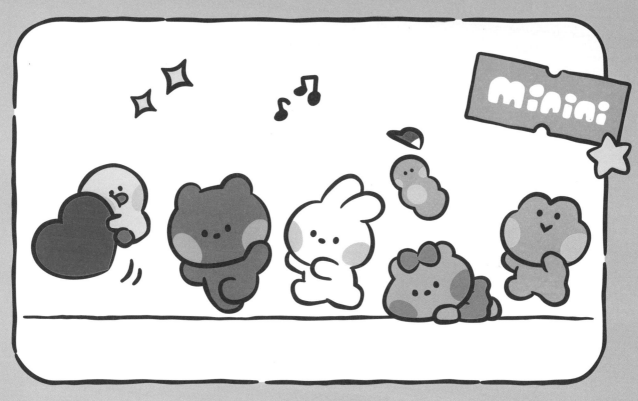

보니니

#ISTJ
#트렌드민감남
#요즘MZ세대는이래

① 동글동글 동그란 얼굴을 그려 봐.

② 오목조목 이목구비를 그려 줘.

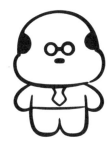

③ 귀여운 팔과 다리를 그려 봐.

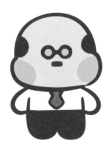

✧ 완성! ✧

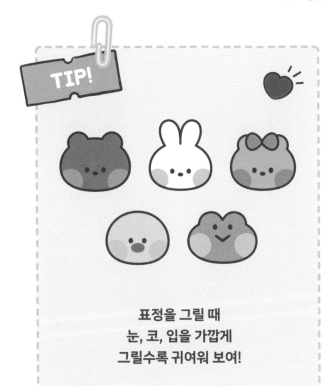

TIP!

표정을 그릴 때
눈, 코, 입을 가깝게
그릴수록 귀여워 보여!

자유롭게 따라 그려 봐!

 보니니를 따라 그린 뒤,
사랑스러운 미니니들을 색칠해 봐.

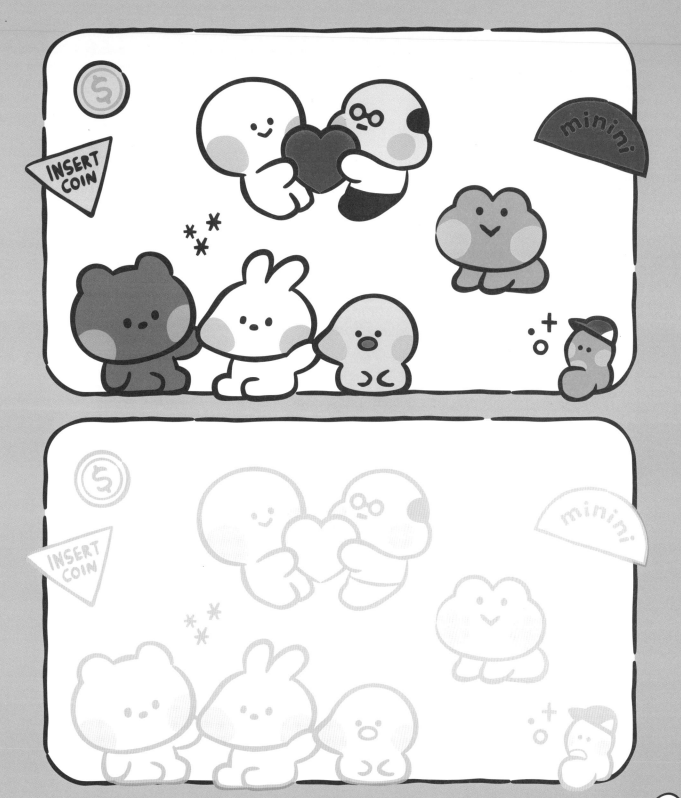

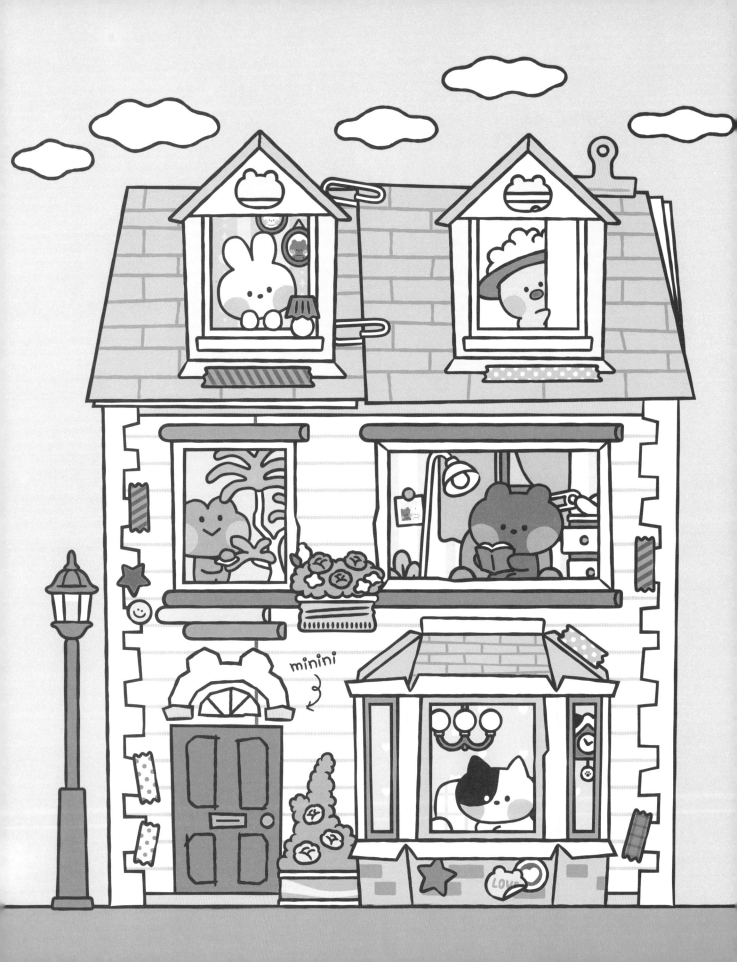

minini

2장

혼자만의 시간이
필요해

미니니들의 자유 시간

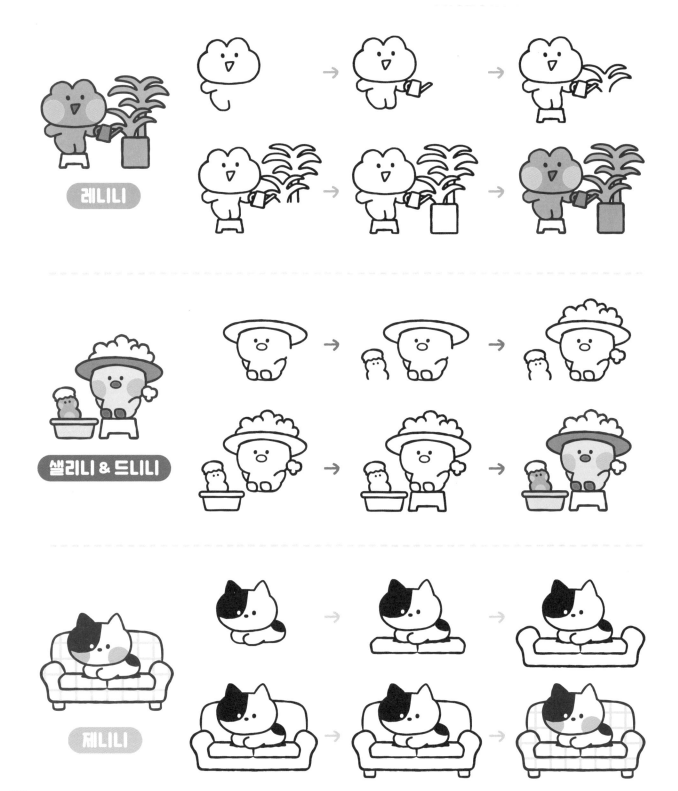

레니니

샐리니 & 드니니

제니니

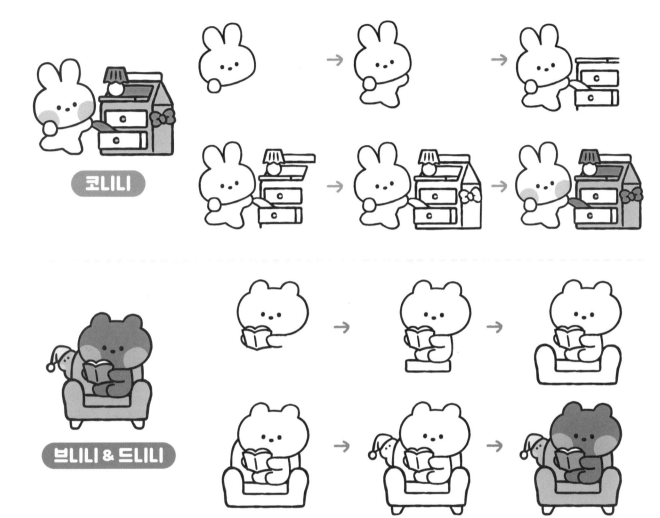

코니니

브니니 & 드니니

자유롭게 따라 그려 봐

포근한 가구

소파1

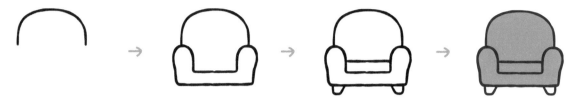

소파2

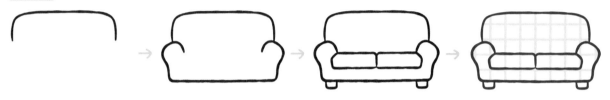

전등1

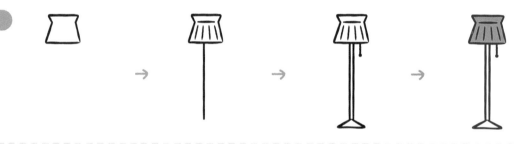

전등2

자유롭게 따라 그려 봐!

동글동글 귀여운 가구를 따라 그려 봐.

서랍장1

 → → →

서랍장2

 → → →

서랍장3

 → → 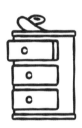 →

옷걸이

 → → 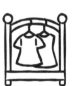 →

자유롭게 따라 그려 봐!

계단

 → 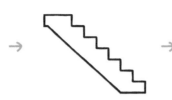 → →

창문1

 → → →

창문2

 → → →

창문3

 → → →

빨래 바구니1

 → → →

빨래 바구니2

 → → →

 →

자유롭게 따라 그려 봐!

아기자기 소품 ②

 → →

화분2

 → →

시계

 → → →

장식 사진

 → →

자유롭게 따라 그려 봐!

집 안의 아늑함을 더해 줄 다양한 소품을 따라 그려 봐.

화분3

 → →

화분4

 → → →

액자1

 →

액자2

 →

꽃병

 →

전등

 →

자유롭게 따라 그려 봐!

미니니 룸

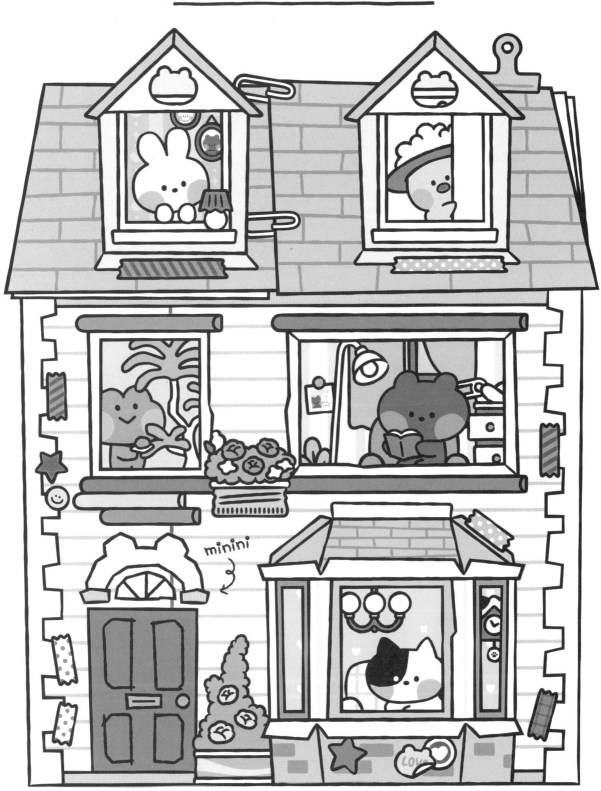

빈칸에 자유롭게 그림을 채운 뒤,
알록달록 다양한 색깔로 나만의 집을 색칠해 봐!

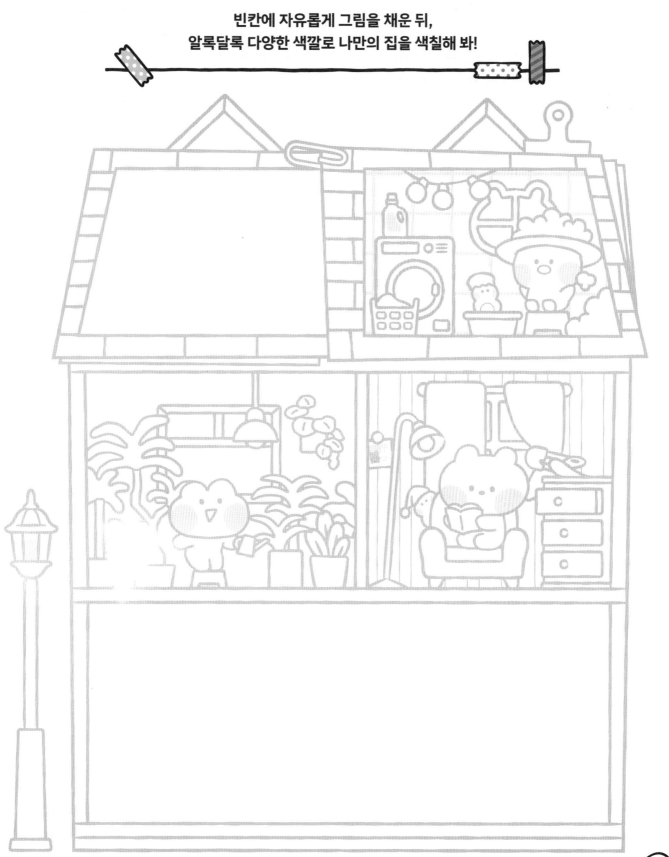

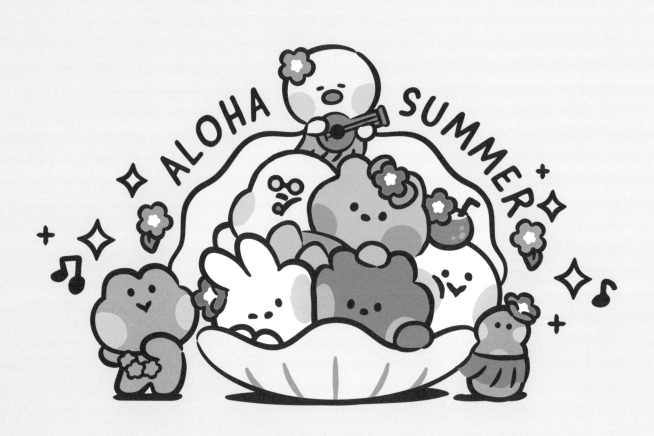

3장

알로하! 힐링 가득,
나만의 여름

알로하, 썸머

레니니

 → → →

쌜리니

 → → →

코니니

 → → →

브니니

 → → →

자유롭게 따라 그려 봐!

36

무니니

 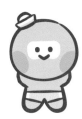

초니니

트니니

뜨니니

자유롭게 따라 그려 봐!

 # 바닷가에서 발견한 보물

꽃

 → → 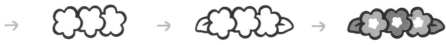 →

거북이

 → → 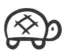 →

조개1

 →

조개2

 →

조개3

 →

나뭇잎

 →

불가사리

 →

음표

 →

기타

음료수

밋밋한 그림에
작은 소품들을 더하면
생동감이 넘쳐.

자유롭게 따라 그려 봐!

특징을 살리면서도
둥글고 짤막하게 그리면
그림이 훨씬 더 사랑스러워져.
둥글게, 둥글게!

 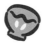

☁ 어느 여름날의 기억 ✿

가장 기억나는 순간! 찰칵!

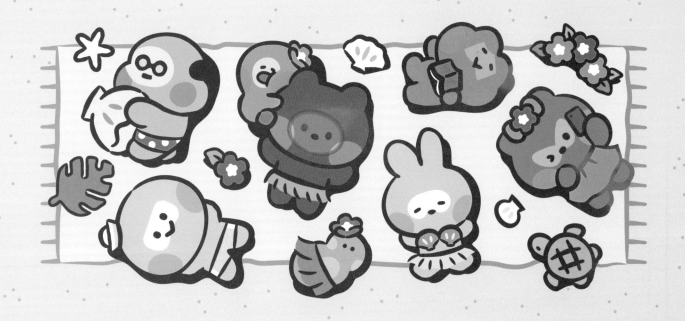

가장 기억에 남는 여름 휴가는 언제야?

혹시 언제였는지 기억도 나지 않을 만큼

바쁘게 살고 있지는 않았니?

반복되는 일상에 지칠 땐

모든 걸 내려놓고 떠나 보는 건 어때?

 모래사장 위에 한가롭게 누워 있는
미니니들을 색칠해 봐.

가만히 모래사장 위에 누워
반짝거리는 바다를 바라보면
일상에 지친 마음이
사르르 녹아 버릴 것 같아.

#바닷가에서 #미니니들과한컷

미니니와 함께하는 댄스 타임

레니니

 → → →

샐리니

 → → →

브니니

 → → →

거북이

 → → →

자유롭게 따라 그려 봐!

신나게 춤을 추는 미니니들을 따라 그려 봐.

흔들~ 흔들~ 미니니들을 따라 신나게 움직이면서
고민, 걱정 따윈 날려 버려.

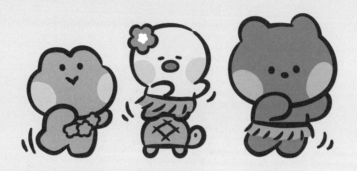

완성!

#신나는비트와함께 #춤추는일은 #역시즐거워

무니니의 그림일기

| 20XX년 10월 31일 화요일 | | | | | | | 날씨 | | | | |

제목 : 즐거운 여름휴가

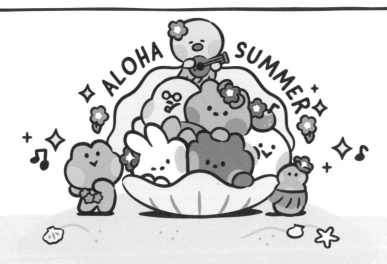

	오	늘	은		미	니	니		칭	구	들	과
여	름	휴	가	를		떠	나	따	.		해	변
에	서		조	개	도		줍	고		훌	라	~
훌	라	~	훌	라	춤	도		추	어	따	.	
	레	니	니	는		샐	리	니	가		만	든
모	래	성	에		파	묻	혀		버	려	따	.
즐	거	운		하	루	여	따	.			끝	.

잉간 미니니 의 그림일기 ✧

그림일기를 쓰고 미니니들을 색칠해 봐.

년	월	일	요일	날씨 ☀ ☁ ☂ ⛄

제목 :

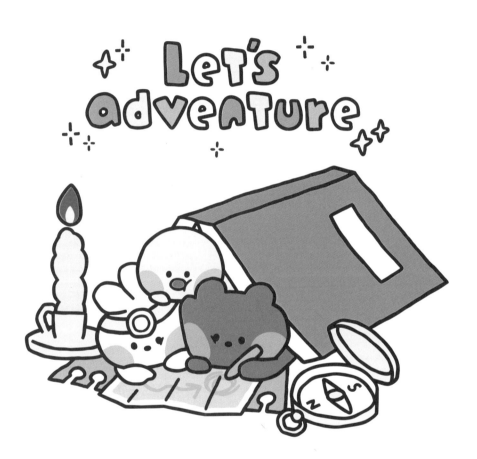

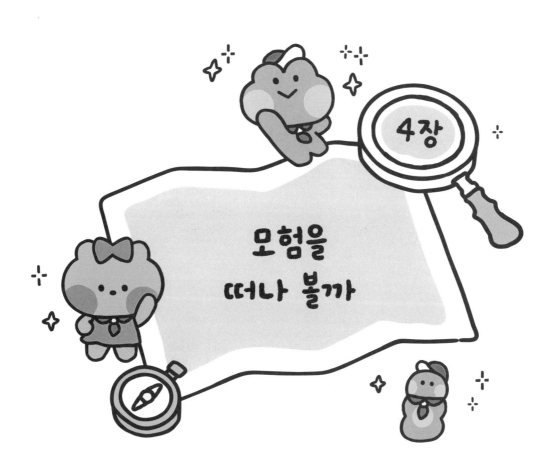

4장

모험을
떠나 볼까

자, 이제 출발이야!

 → → →

 → → →

 → → →

 → → →

모험가로 변신한 미니니들을 따라 그려 봐.

무니니

 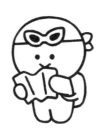 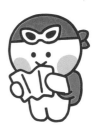

초니니

 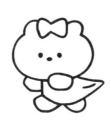 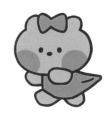

드니니

자유롭게 따라 그려 봐!

준비물을 챙기자!

이정표

 → 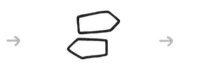 → →

나침반

 → → →

랜턴

 → → →

텐트

 → → →

버섯

 →

나뭇잎

 →

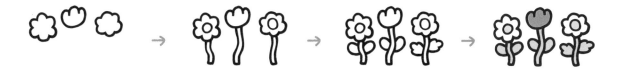

모험에 필요한 다양한 소품을 따라 그려 봐.

꽃

자유롭게 따라 그려 봐!

 # 하찮지만 멋진 모험가, 미니니

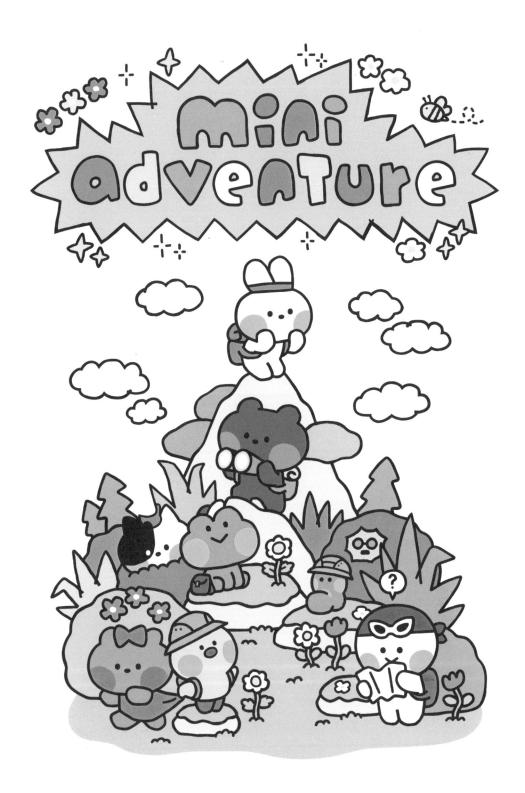

 산 정상에서 풍경을 감상하고 있는 미니니들을 그리고 색칠해 봐.

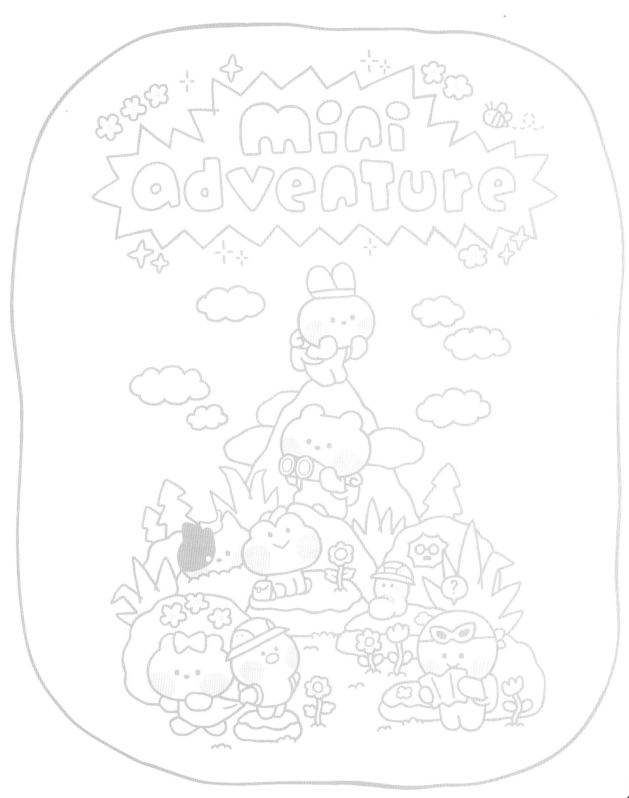

어디든 함께 가자

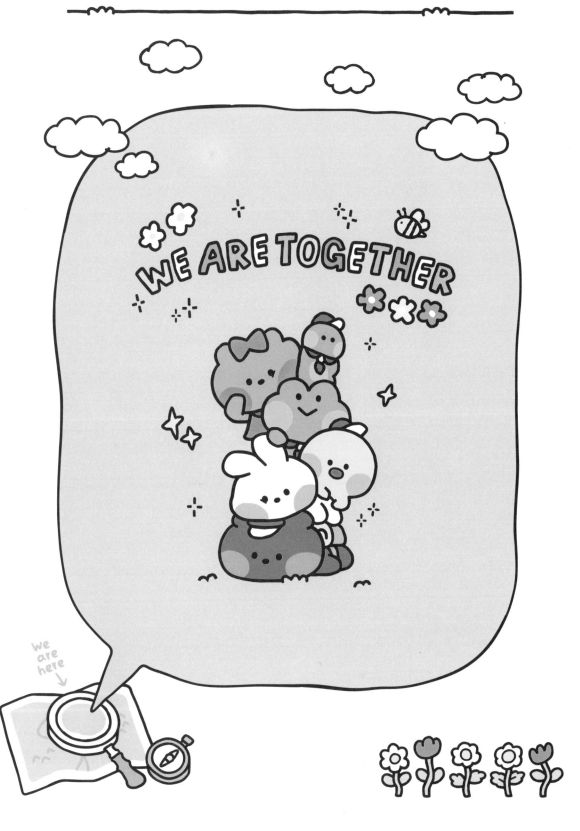

함께 모여 있는 미니니들을
그리고 색칠해 봐.

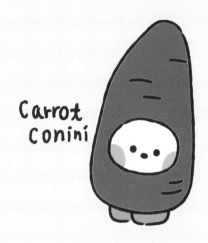

Carrot
conini

BEANS
Selini

kohlrabi
bnini

mushroom
lenini

5장

이렇게
사랑스러운
채소,
본 적 있니

dnini vegi
Set

채소가 된 미니니들

파프리카 미니니

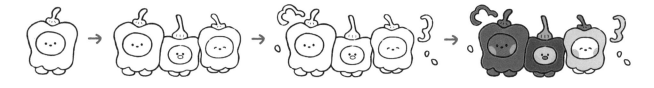

콩 샐리니

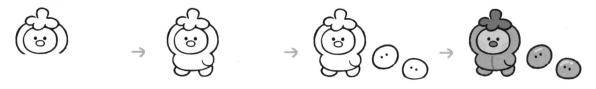

당근 코니니

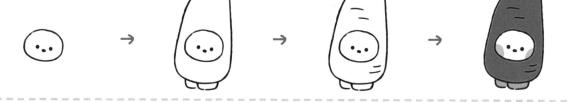

고구마 샐리니

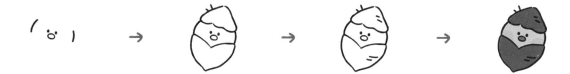

자유롭게 따라 그려 봐!

버섯 레니니

 → → →

버섯 레니니 & 드니니

 → → →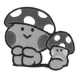

인삼 미니니

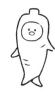 → → 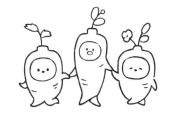 →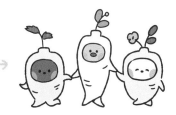

콜라비 브니니

 → 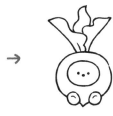 → →

자유롭게 따라 그려 봐!

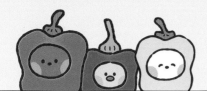

신선한 채소

파프리카

 → → →

버섯

 → 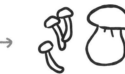 → →

고구마

상추

당근

파

자유롭게 따라 그려 봐!

Vegi Set

자유롭게 따라 그려 봐!

✦ 넝쿨째 굴러 들어온 미니니 ✦

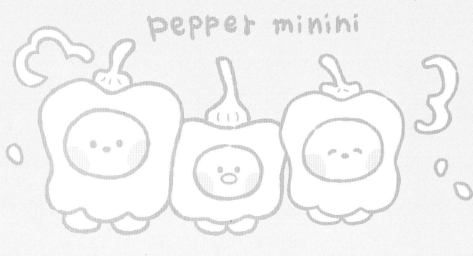

pepper minini

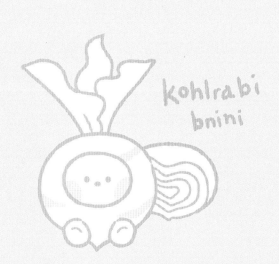

kohlrabi
bnini

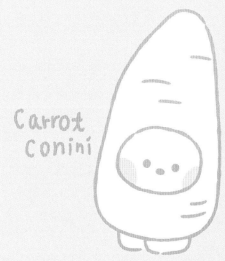

Carrot
conini

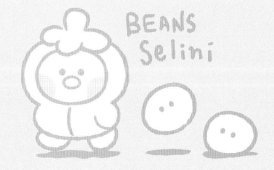

BEANS
Selini

앞에서 그린 그림을 연습할 수 있는 시간이야.
너의 실력을 마음껏 발휘해 봐.

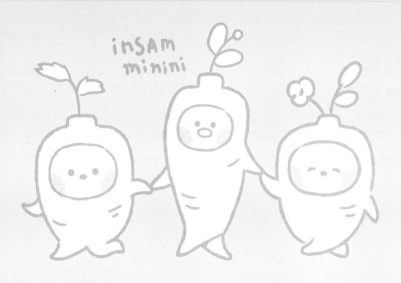

insam minini

dnini vegi set

sweet potato

mushroom lenini

✧⁺ 직접 키운 채소 팝니다 ⁺✧

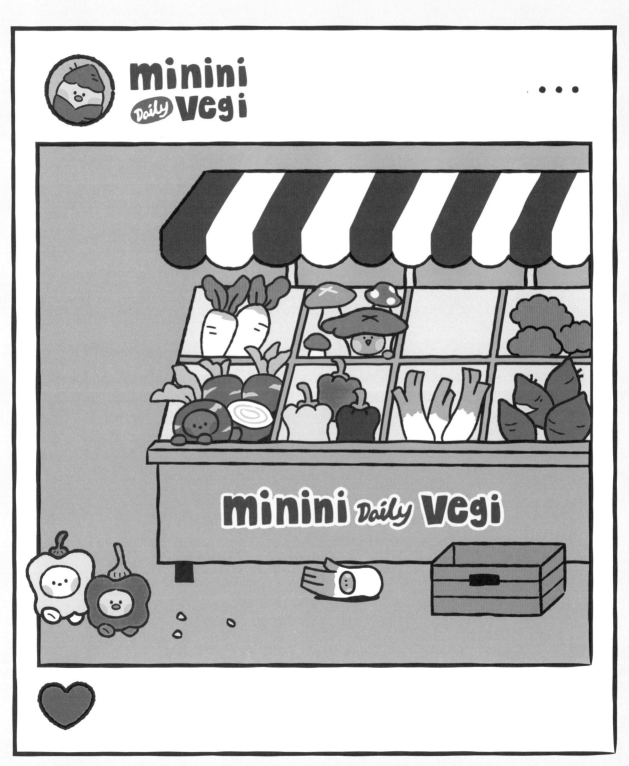

진열대에 놓인 미니니들을
따라 그리고 색칠해 봐.

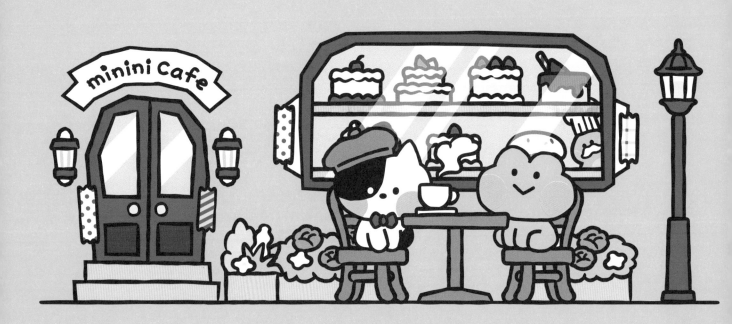

6장

미니니들의
카페에
놀러 오세요

빵 굽는 미니니들

레니니

 → → →

샐리니

 → → →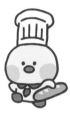

제니니

 → → 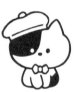 →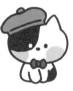

코니니

 → → →

브니니

 → → →

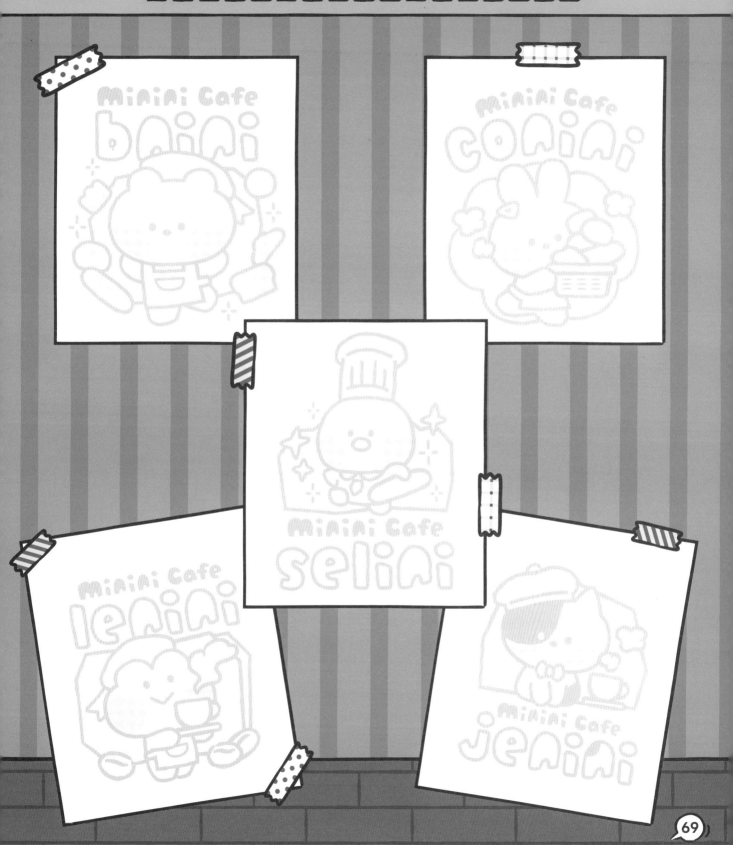

커피 한잔의 여유

그라인더

주전자

드리퍼

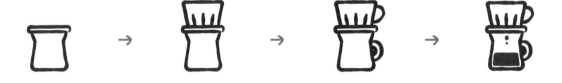

설탕 통

우유병

거름기

 → → →

커피 통

아메리카노

커피잔

커피 봉투

온몸이 사르르 녹는 디저트

크루아상　　　　　　　　　　**바게트**

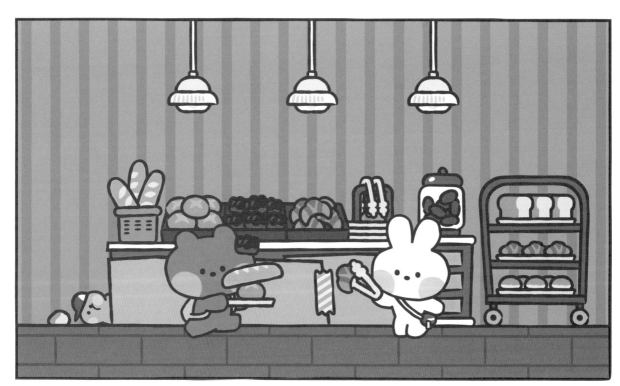

72

 달콤한 생크림과 폭신한 빵, 보기만 해도 기분이 좋아지는 디저트를 따라 그려 봐.

생크림 케이크

 → → →

토스

 → → →

식빵

 →

초코빵

 →

완성!

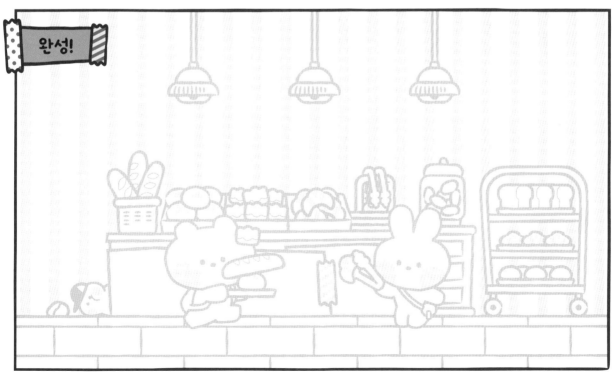

#코니니여기서그빵올리면무너져

(73)

티타임을 즐기고 있는
레니니와 제니니를 따라 그리고 색칠해 봐.

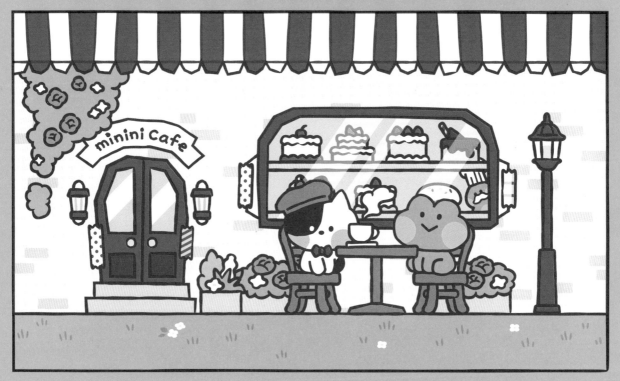

완성!

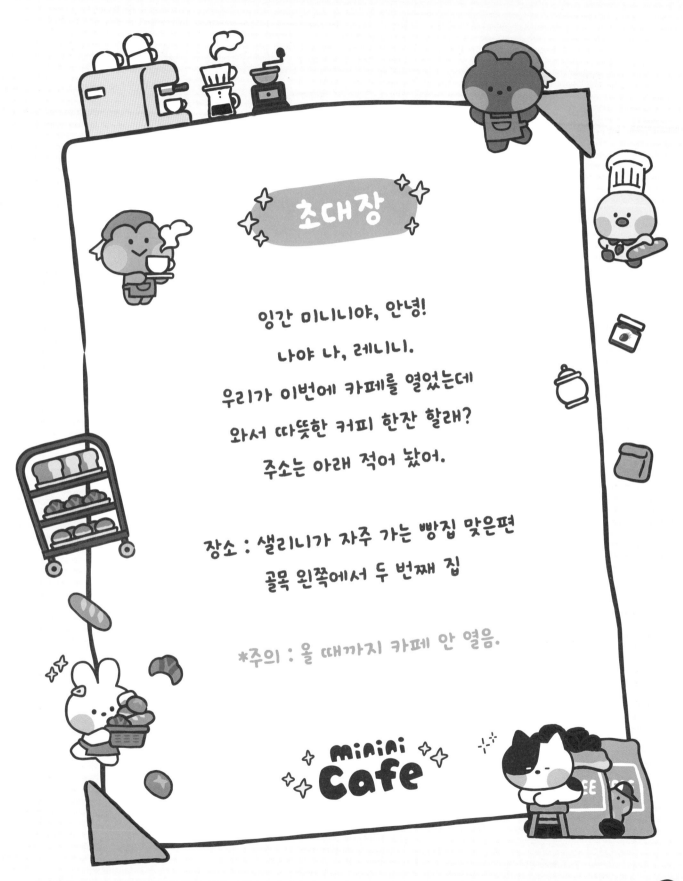

초대장

잉간 미니니야, 안녕!

나야 나, 레니니.

우리가 이번에 카페를 열었는데

와서 따뜻한 커피 한잔 할래?

주소는 아래 적어 놨어.

장소 : 샐리니가 자주 가는 빵집 맞은편

골목 왼쪽에서 두 번째 집

*주의 : 올 때까지 카페 안 열음.

✦ minini ✦
✦ Cafe ✦

커피 향 가득, 따끈한 빵 한 조각

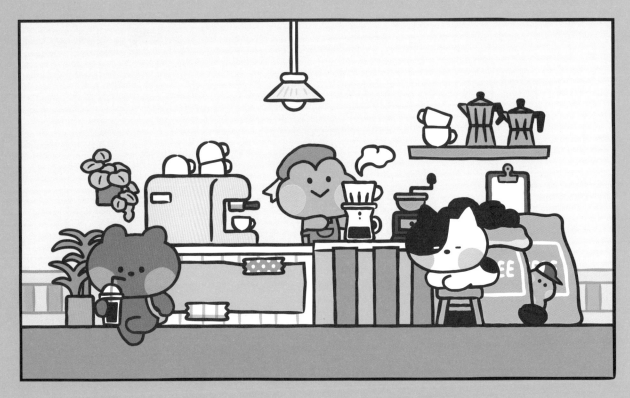

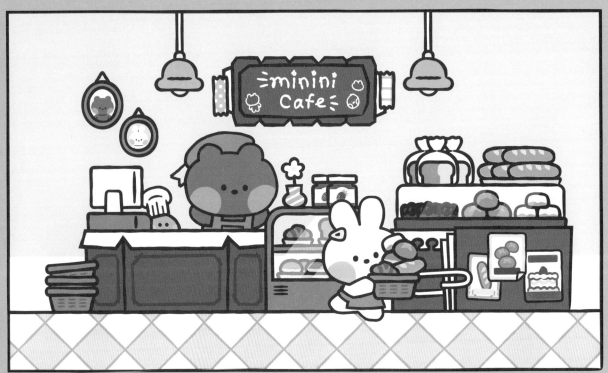

카페에 있는 미니니들을
따라 그리고 색칠해 봐.

완성!

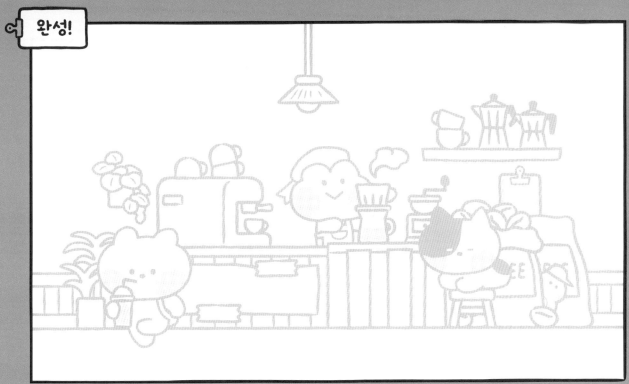

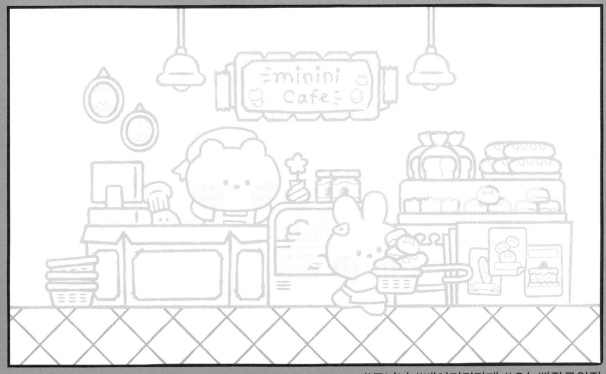

실수해도 괜찮아

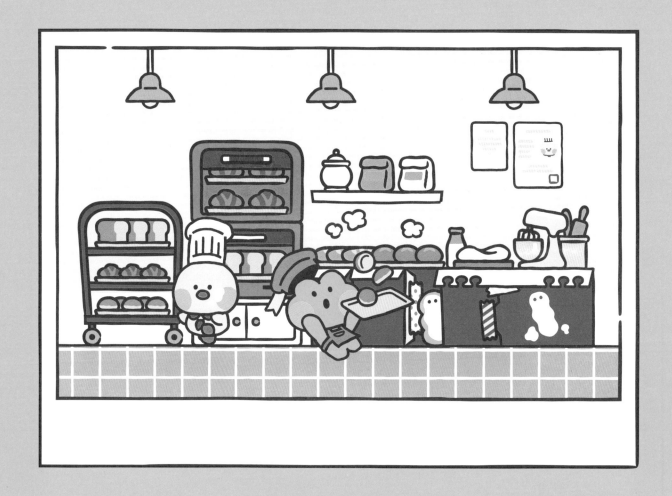

아끼던 옷에 커피를 쏟았니?

헛나온 말로 가까운 사람에게

상처를 줬니?

괜찮아. 실수 없이 잘하는 사람은

없으니까.

빵 만드는 미니니들을 색칠해 봐.

실수하지 않는 연습보다
실수에 관대해지는 연습을 해 보자.
어차피 우리는 모두
실수투성이니까.

#대신흘린빵은치우고가야해

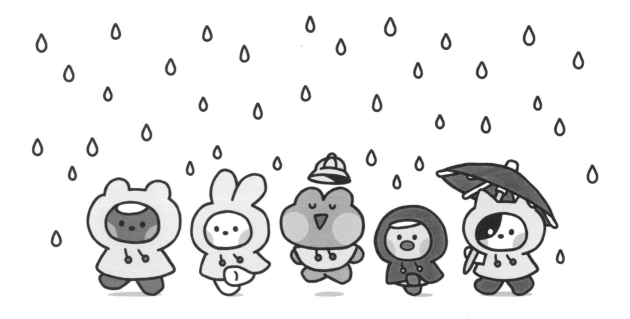

7장

당신의 날씨는
맑음인가요?

 # 비 오는 날이 좋아

레니니

 → → →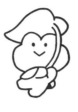

샐리니

 → → 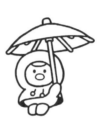 →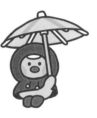

브니니

 → → →

코니니

 → → →

제니니

 → → →

우산을 쓴 미니니들과 비와 관련된 소품을 따라 그려 봐.

 → →

 → →

 → →

 자유롭게 따라 그려 봐!

우산이 될 거야

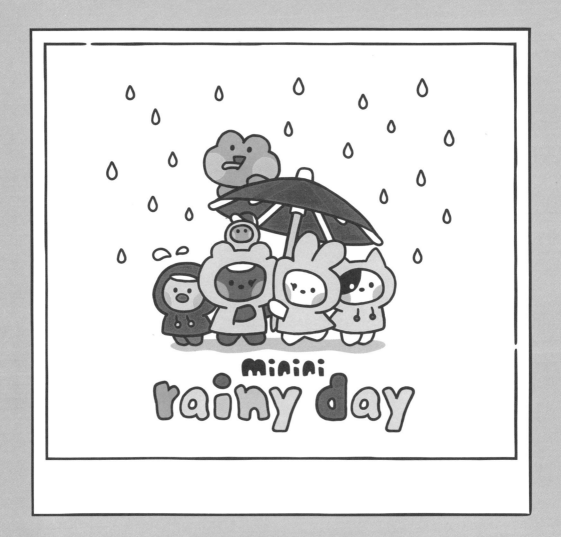

네 어깨를 가려 주는

우산이 될 거야.

너의 몸도 마음도 젖지 않게 해 주는

다정한 우산이 될 거야.

-레니니가 잉간 미니니에게 바치는 시-

우산을 쓴 미니니들을 색칠해 봐.

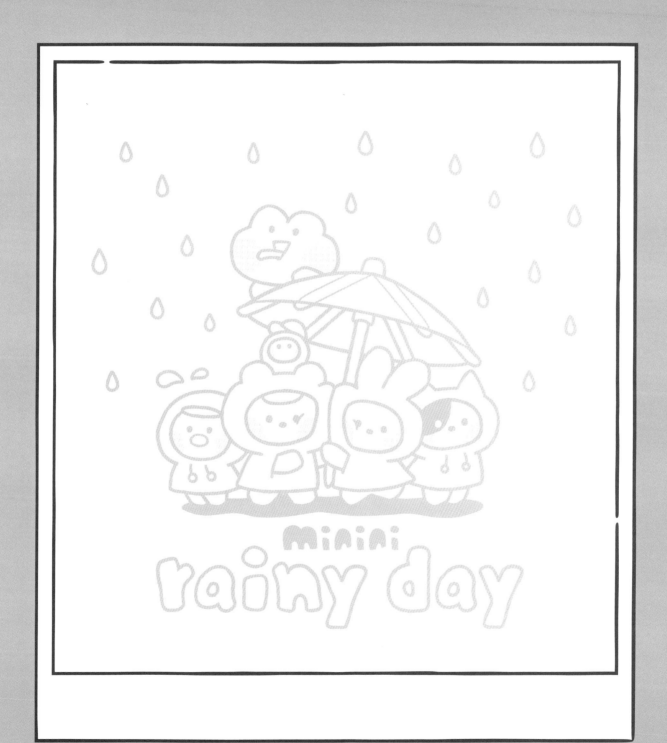

빗속에서

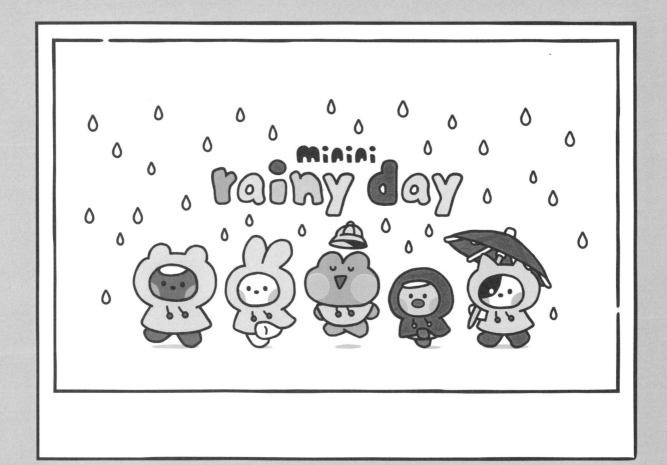

가끔씩은 애써 피하지 말고
내리는 비를 그대로 맞아 봐.
시원한 빗물이 머리를 적시고,
얼굴도 다 적실 때까지 비를 맞는 거야.
찝찝하겠지만 그건 아주 잠깐인걸.

나란히 비를 맞고 있는
미니니들을 색칠해 봐.

모든 고민과 걱정이 비와 함께
씻겨 내려갈지 몰라.
같이 한번 해 보지 않을래?
어쩌면 비 오는 날이 좋아져 버릴지도.

8장

DIY 만들기
도안

문고리 만들기

혼자 있는 시간이 소중한 잉간 미니니들에게
미니니 문고리를 만들어 선물해 봐!

방해
금지

PICK UP

#잉간미니니쉬는중
#쉿목소리를낮춰주세요

여기는
미니니 월드

#외간미니니출입금지

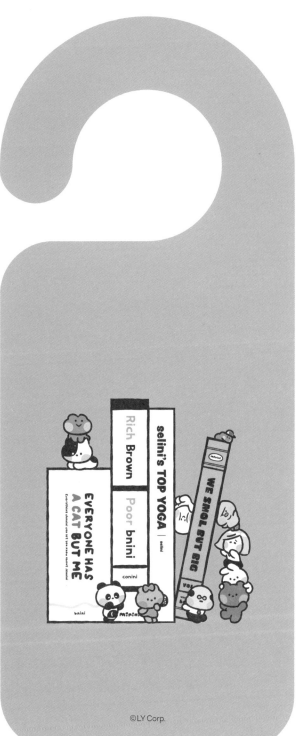

엽서 만들기

마음이 담긴 손편지로 잉간 미니니에게 감동을 선물해 봐.
글씨가 예쁘지 않아도 괜찮아. 상대를 향한 따뜻한 마음만으로 충분하니까.

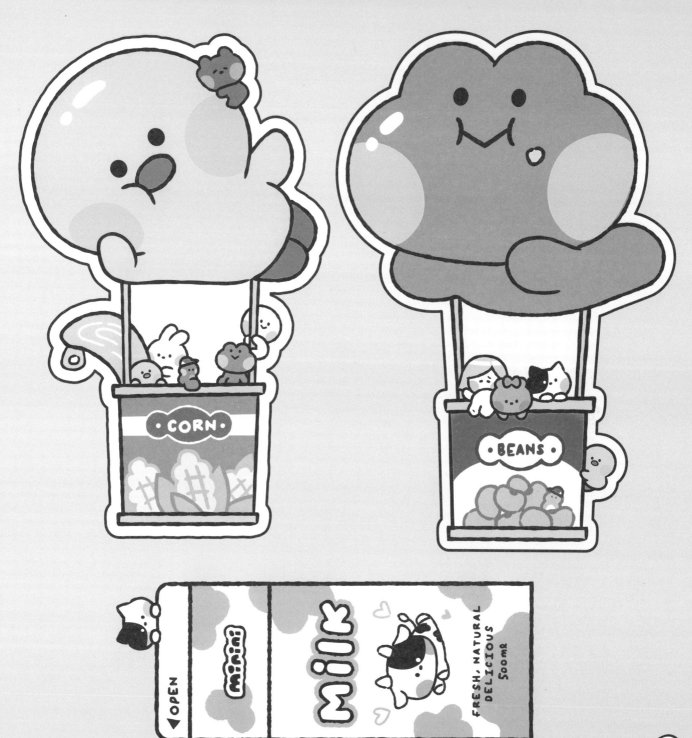

©LY Corp.

©LY Corp.

©LY Corp.

부적 만들기

무언가 간절하게 바라는 일이 있다면 이 부적을 써 봐.
원하는 모든 일이 이루어질 거야.

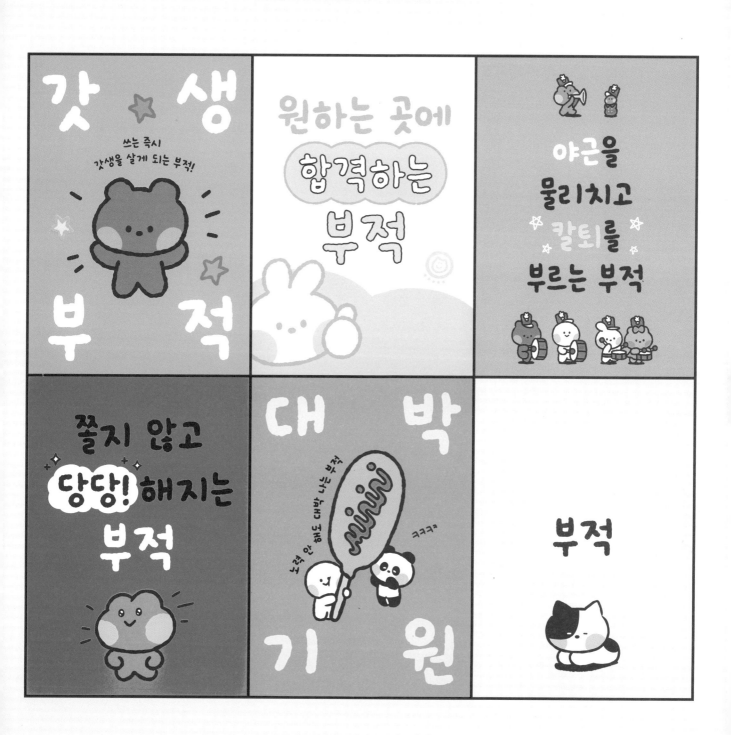

부장님에게
보여 주세요.

당신은 이미
합격했다!

주의

이 부적을 아무에게나
보여 주지 마시오.

이걸 본 당신은
바로 이 순간
당신도 모르게
갓생길을
걷게 됩니다.

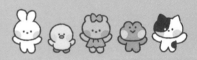

이 부적은
조기 은퇴를
부릅니다.

행운이
철철 넘쳐서
대박을 터뜨리는
부적

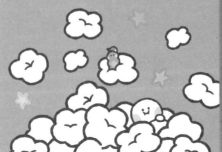

당신은 앞으로
쫄면을 못 먹게
됩니다.

책갈피 만들기

좋아하는 책의 글귀를 적어 책갈피를 완성해 봐.
책갈피 윗부분은 구멍을 내어 끈을 매달 수 있어.